絵本古事記

よみがえり
イザナギとイザナミ

寮美千子＝文
山本じん＝画

国書刊行会

もりのなかで

山本まつ子 画
寛美千恵子 文

高天原(たかあまのはら)に三柱(みはしら)の神さまがあらわれました。世界の中心であるアメノミナカヌシノカミと、世界を生みだす力の源であるタカミムスビノカミとカミムスビノカミです。

この三柱の神々は、男でも女でもない独り神としてあらわれ、ひっそりと身を隠しましたが、その力は、いつでも世界に働いています。

そのころ、大地はまだ、
水に浮かぶ脂のようにやわらかく、くらげのように、ただよっていました。
そこにまず、葦が芽生えるように、
やわらかく萌えいずる神さまが生まれました。
この神さまにつづき、つぎつぎと神さまがあらわれました。
その七代目に生まれたのが、
イザナギとイザナミの男女の神でした。

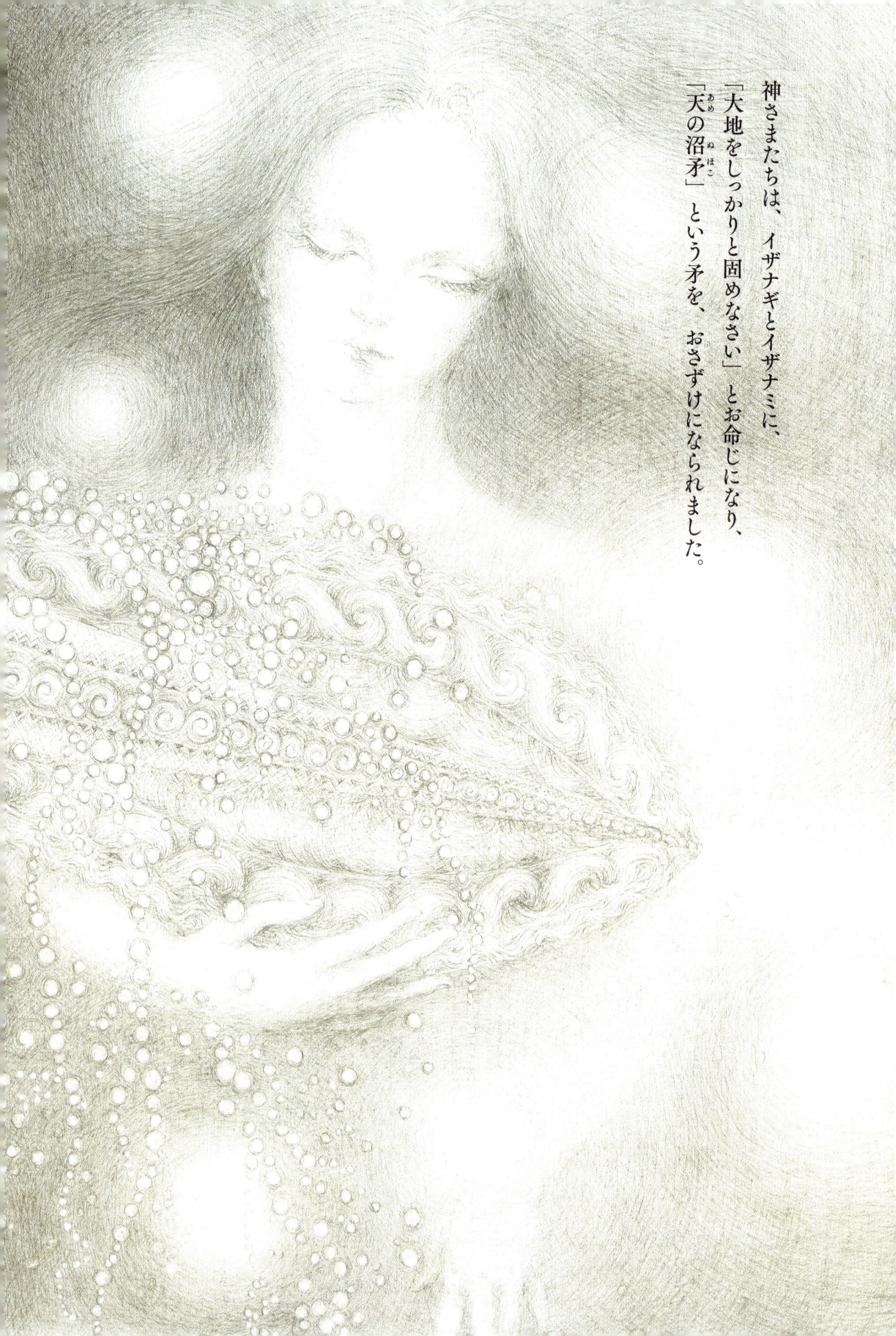

神さまたちは、イザナギとイザナミに、「大地をしっかりと固めなさい」とお命じになり、「天の沼矛」という矛を、おさずけになりました。

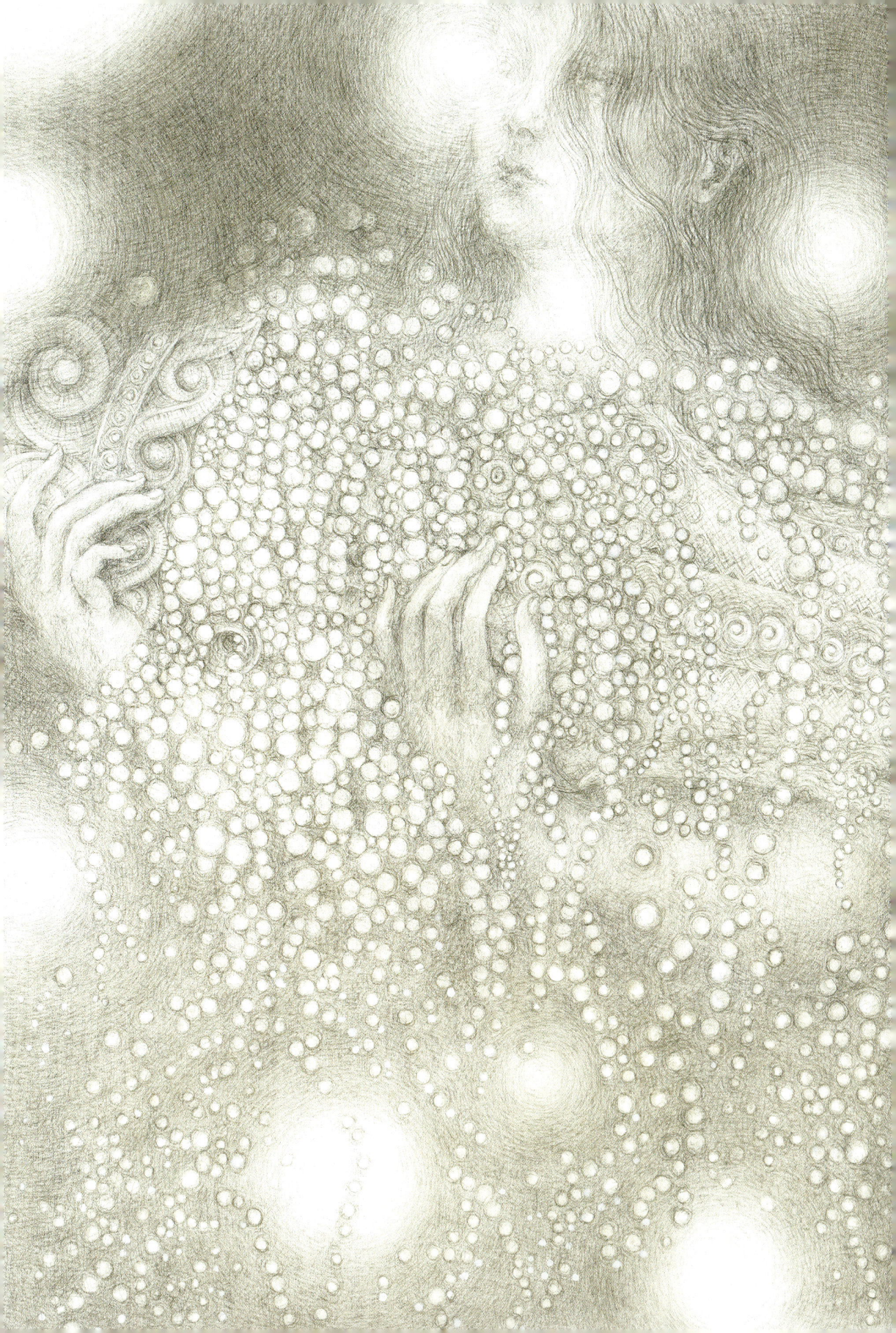

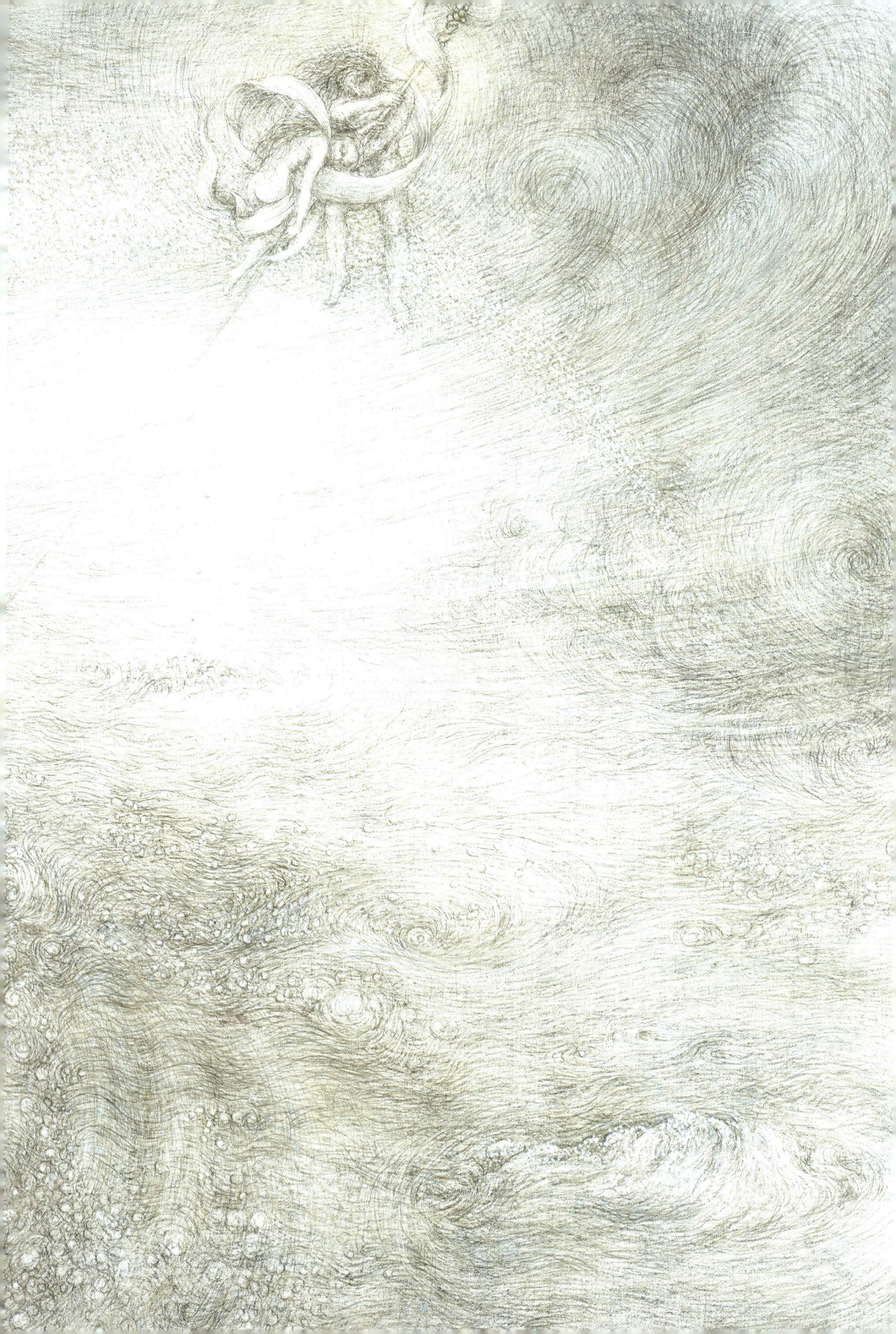

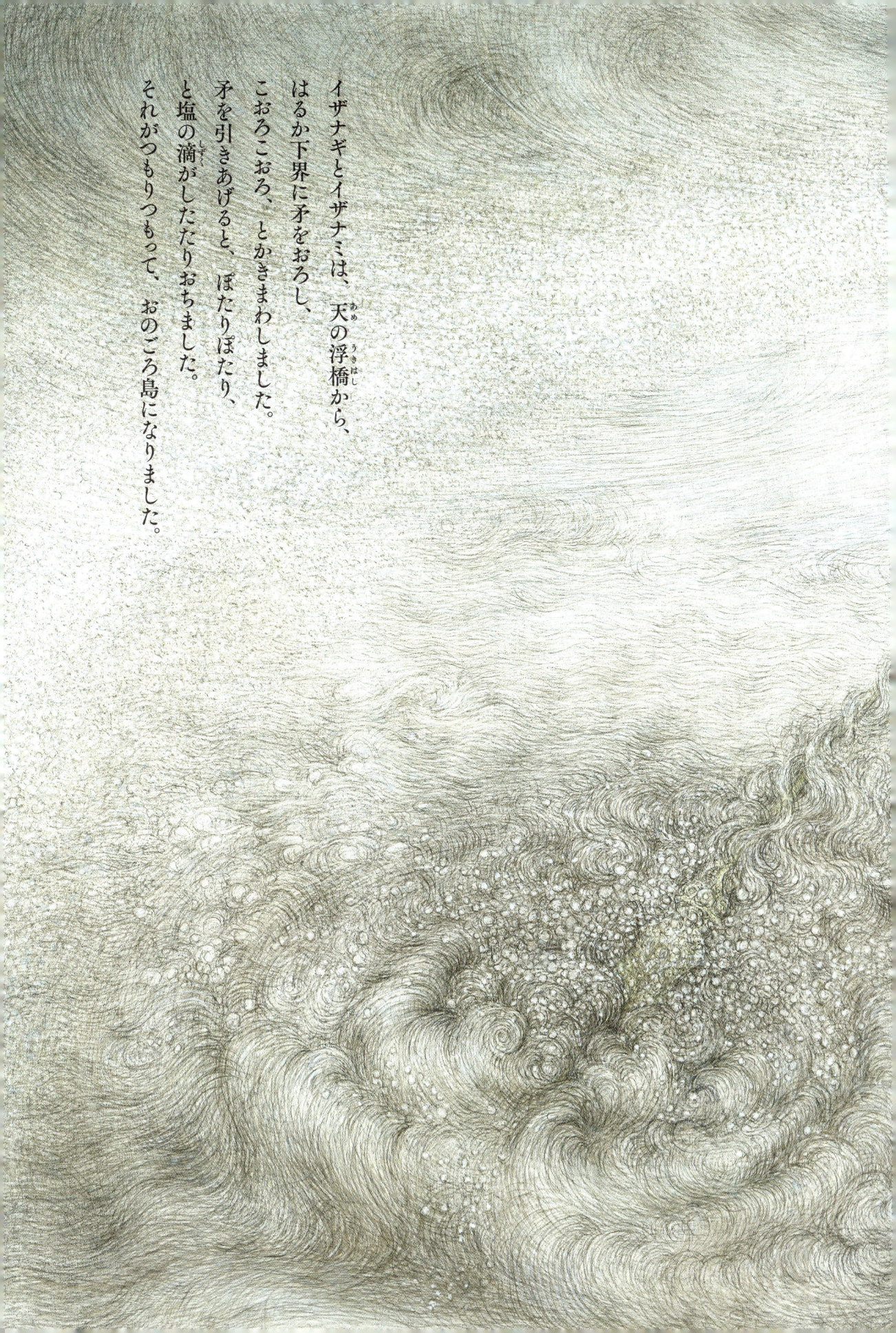

イザナギとイザナミは、天の浮橋から、はるか下界に矛をおろし、こおろこおろ、とかきまわしました。矛を引きあげると、ぽたりぽたり、と塩の滴がしたたりおちました。それがつもりつもって、おのころ島になりました。

島に降りたつと、天までとどくりっぱな柱がありました。
イザナギがイザナミにたずねました。
「おまえの体は、どのようにできているのか」
「わたしの体は、なりなりて、なり足らないところが一つ、あります」
「そうか。わたしの体には、なりなりて、なり余ったところが一つある。
ならば、わたしの余ったところで、おまえの足りないところをふさいで、
ふたりで、大地を生もうではないか」

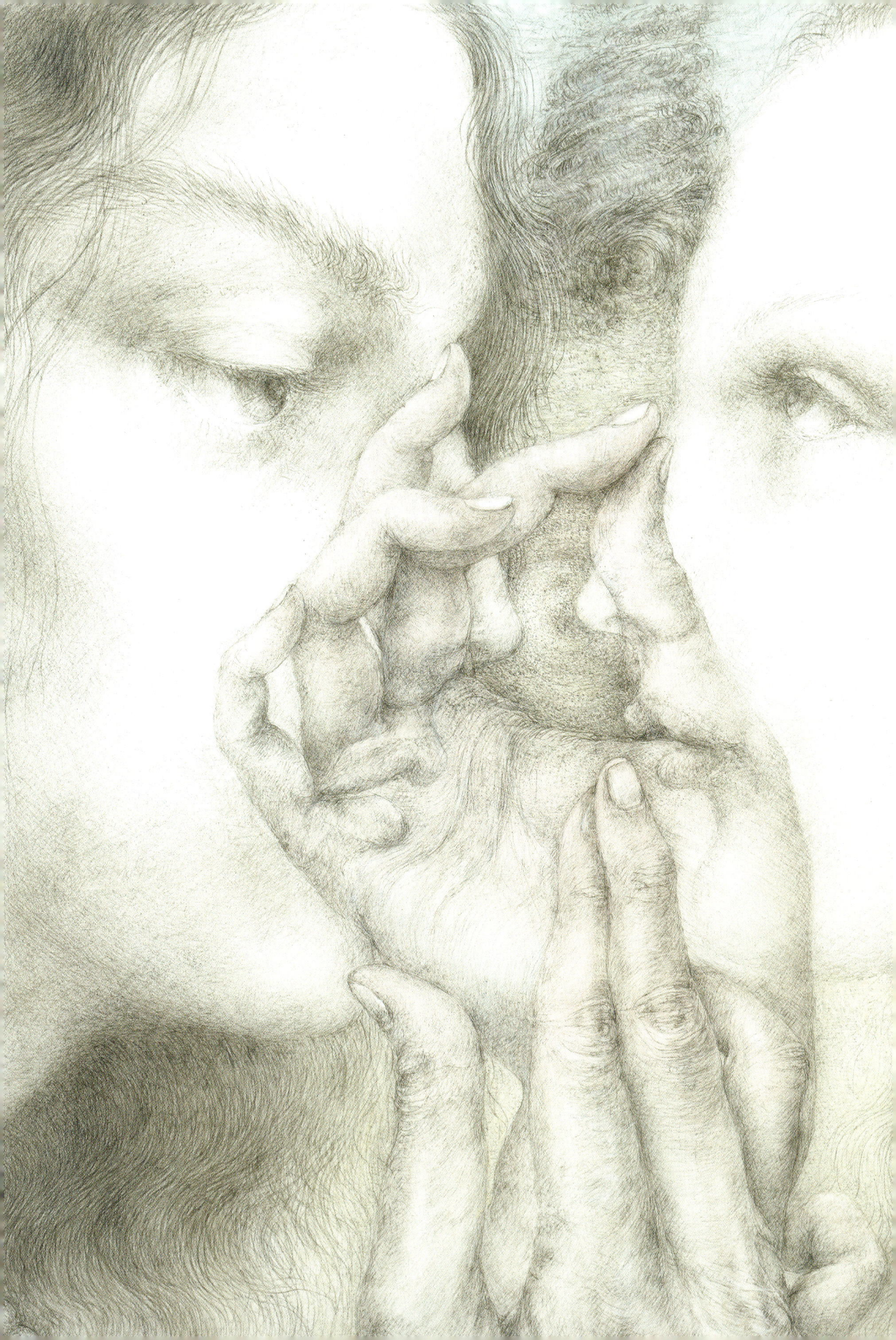

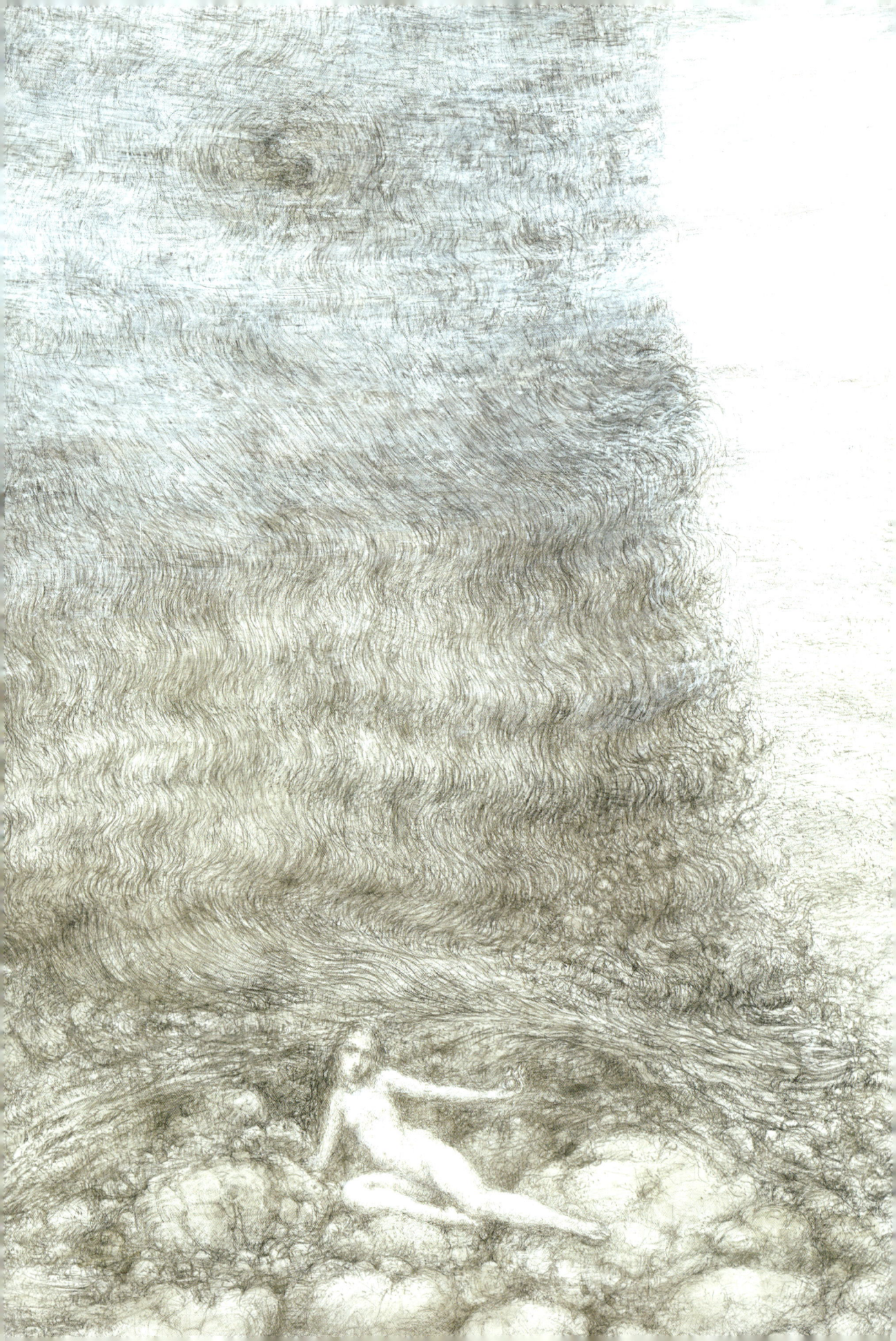

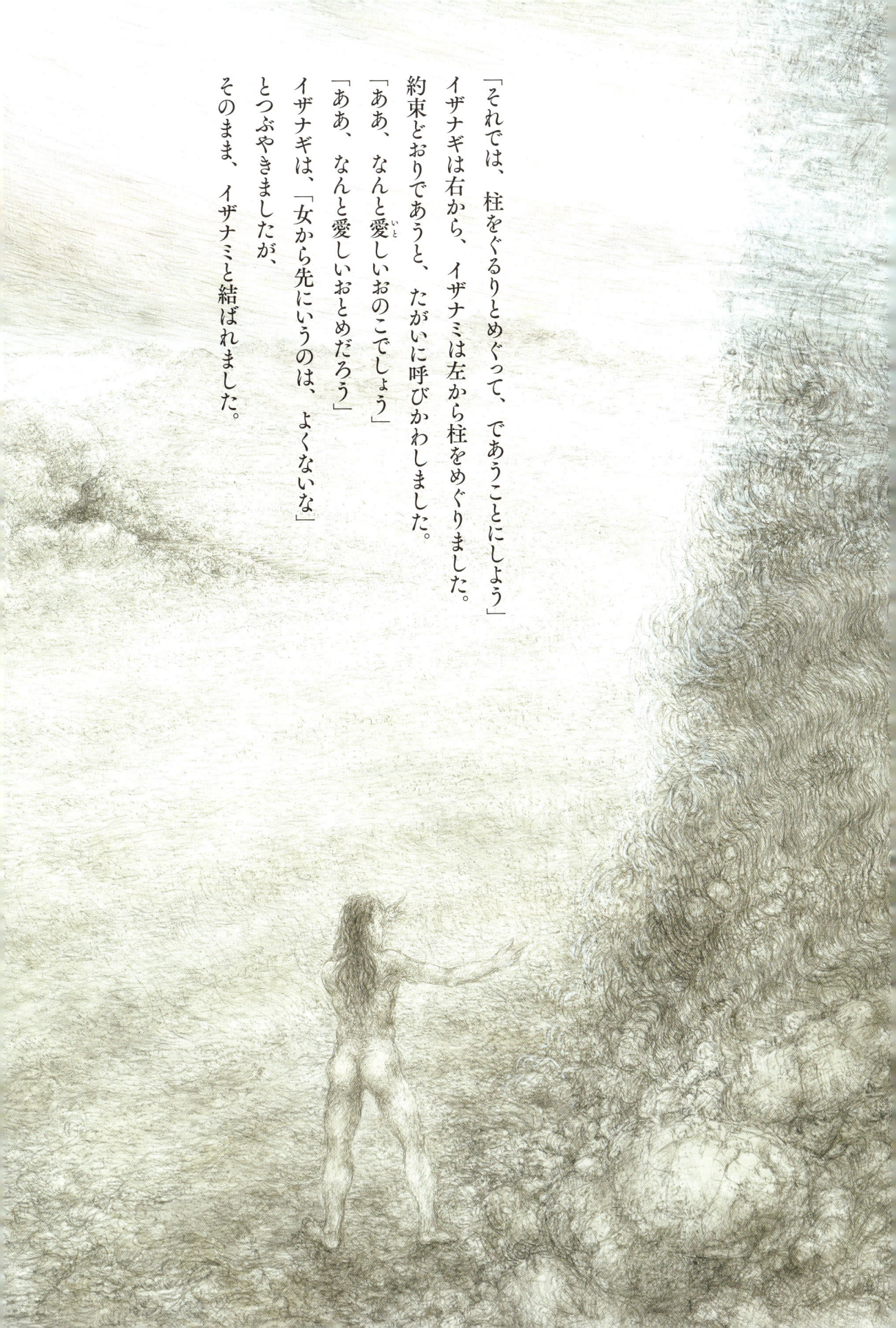

「それでは、柱をぐるりとめぐって、であうことにしよう」
イザナギは右から、イザナミは左から柱をめぐりました。
約束どおりであうと、たがいに呼びかわしました。
「ああ、なんと愛しいおのこでしょう」
「ああ、なんと愛しいおとめだろう」
イザナギは、「女から先にいうのは、よくないな」
とつぶやきましたが、
そのまま、イザナミと結ばれました。

はじめに生まれたのは、ヒルコ。
ところがこの子は、ぐにゃぐにゃしていたので、
葦の舟にのせ、海へと流してしまいました。
次に生まれたのは、アワシマ。
この子も、ふわふわと固まらず、
とても子どもの数には、
いれられません。

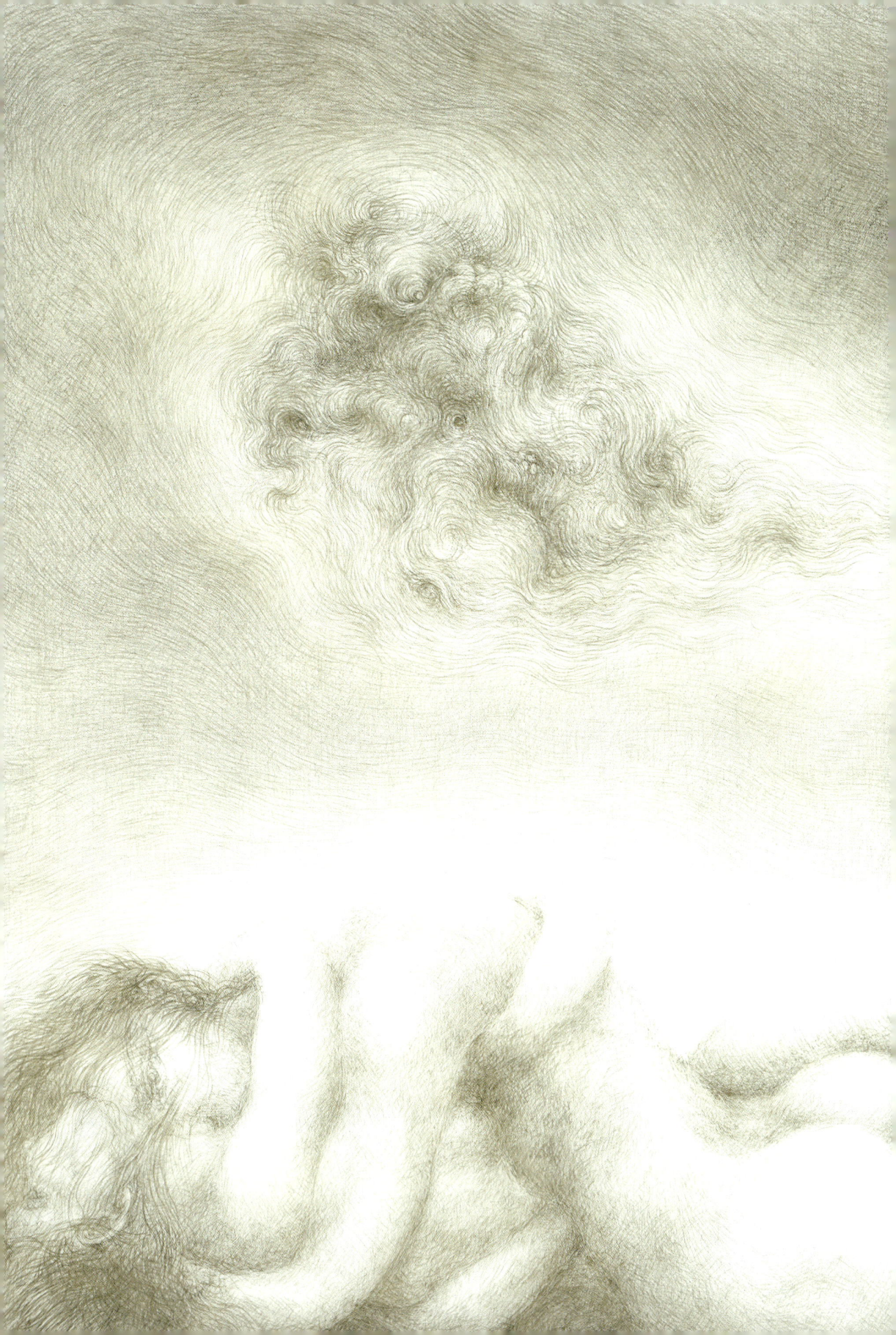

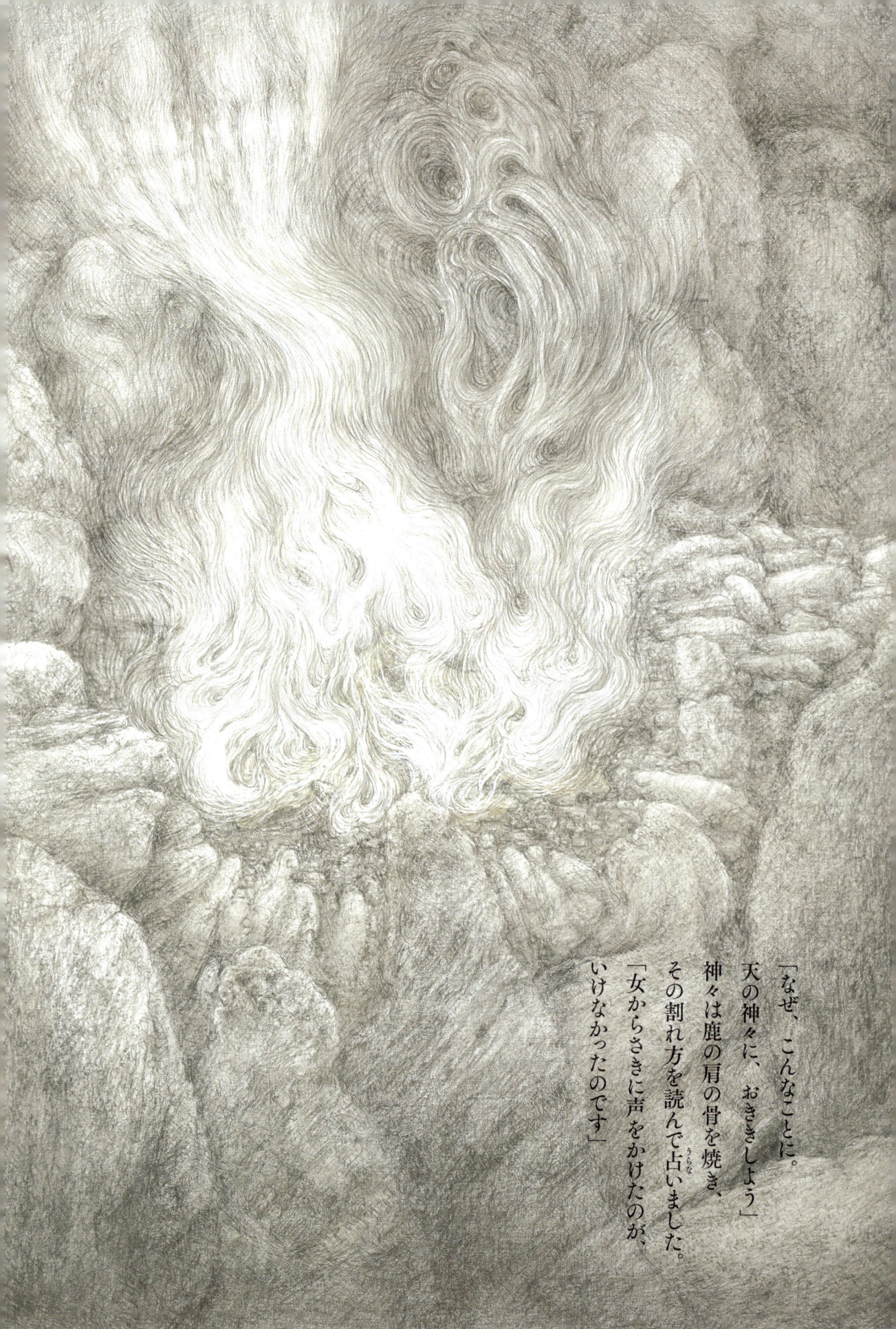

「なぜ、こんなことに。
天の神々に、おききしよう」
神々は鹿の肩の骨を焼き、
その割れ方を読んで占いました。
「女からさきに声をかけたのが、
いけなかったのです」

イザナギとイザナミは、ふたたび柱をめぐりました。
イザナギが、さきにいいました。
「ああ、なんと愛しいおとめだろう」
イザナミが、こたえました。
「ああ、なんと愛しいおのこでしょう」
二柱(ふたはしら)の神は、めでたく結ばれました。

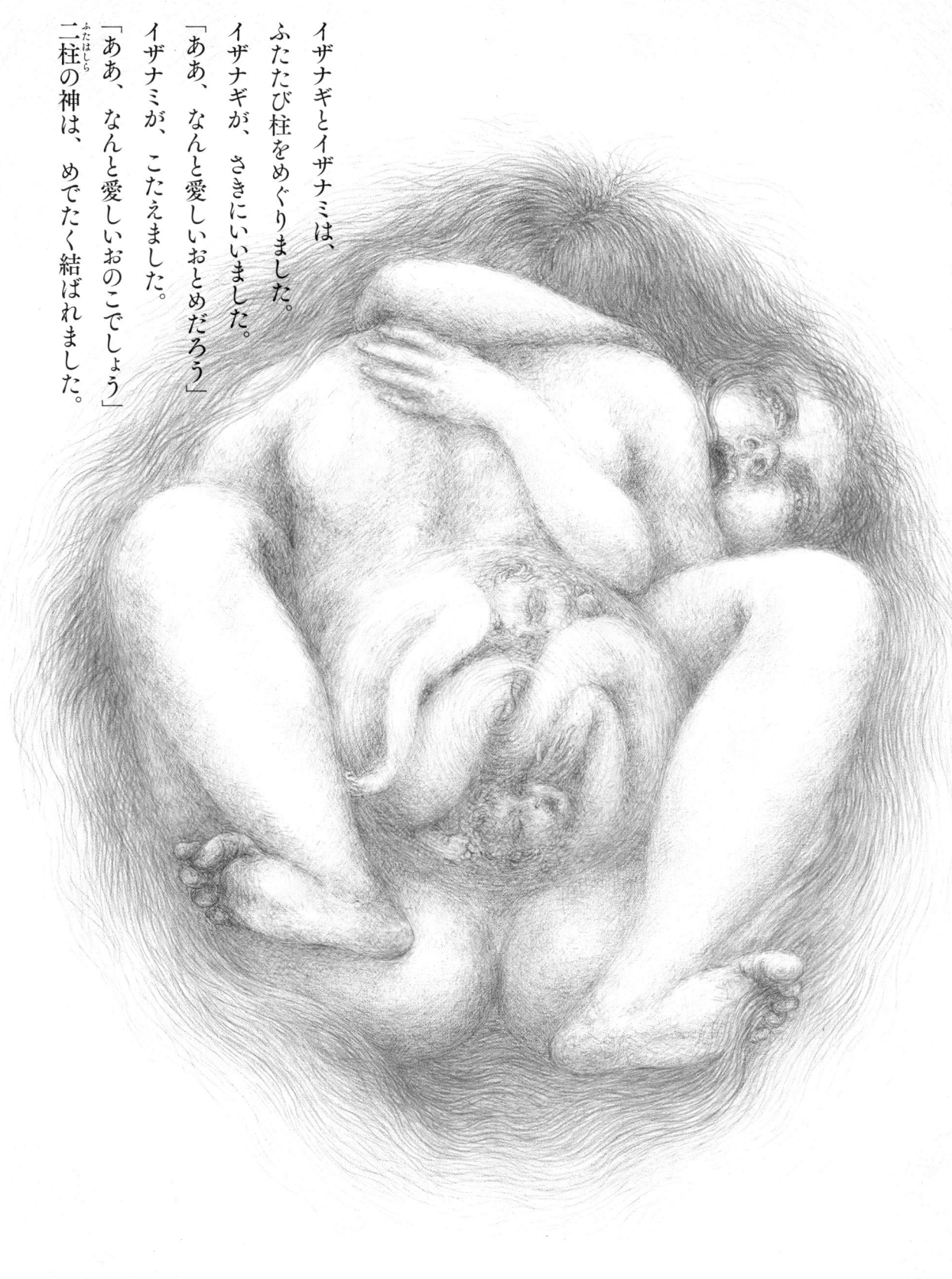

天之忍許呂別　　　　　　　　　　　　　　佐度島

天御虚空豊秋津根別

建日方別

大野手比売

　　　　　　　　　　　　　淡
　　　　　　　　　　　　　道
　　　　　　　　　　　　　之
飯依比古　　　　　　　　　穂
　　　　　　　　　　　　　之
　　　　　　　　　　　　　狭
　　　　　　　　　　　　　別
　　　　　　　　　　　　　島

大宜都比売

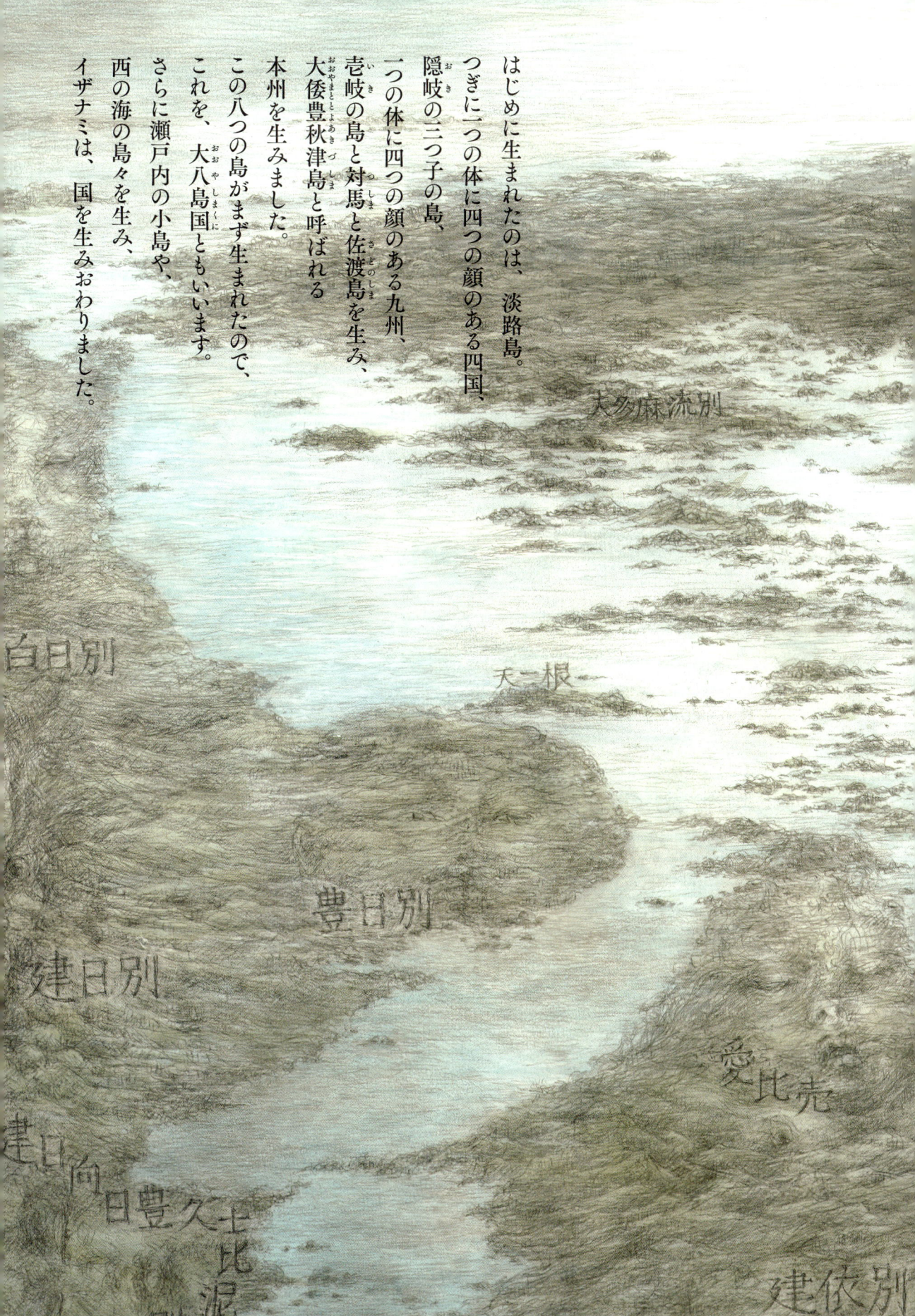

はじめに生まれたのは、淡路島。
つぎに一つの体に四つの顔のある四国、
隠岐（おき）の三つ子の島、
一つの体に四つの顔のある九州、
壱岐（いき）の島と対馬（つしま）と佐渡島（さどのしま）を生み、
大倭豊秋津島（おおやまととよあきづしま）と呼ばれる
本州を生みました。
この八つの島がまず生まれたので、
これを、大八島国（おおやしまくに）ともいいます。
さらに瀬戸内の小島や、
西の海の島々を生み、
イザナミは、国を生みおわりました。

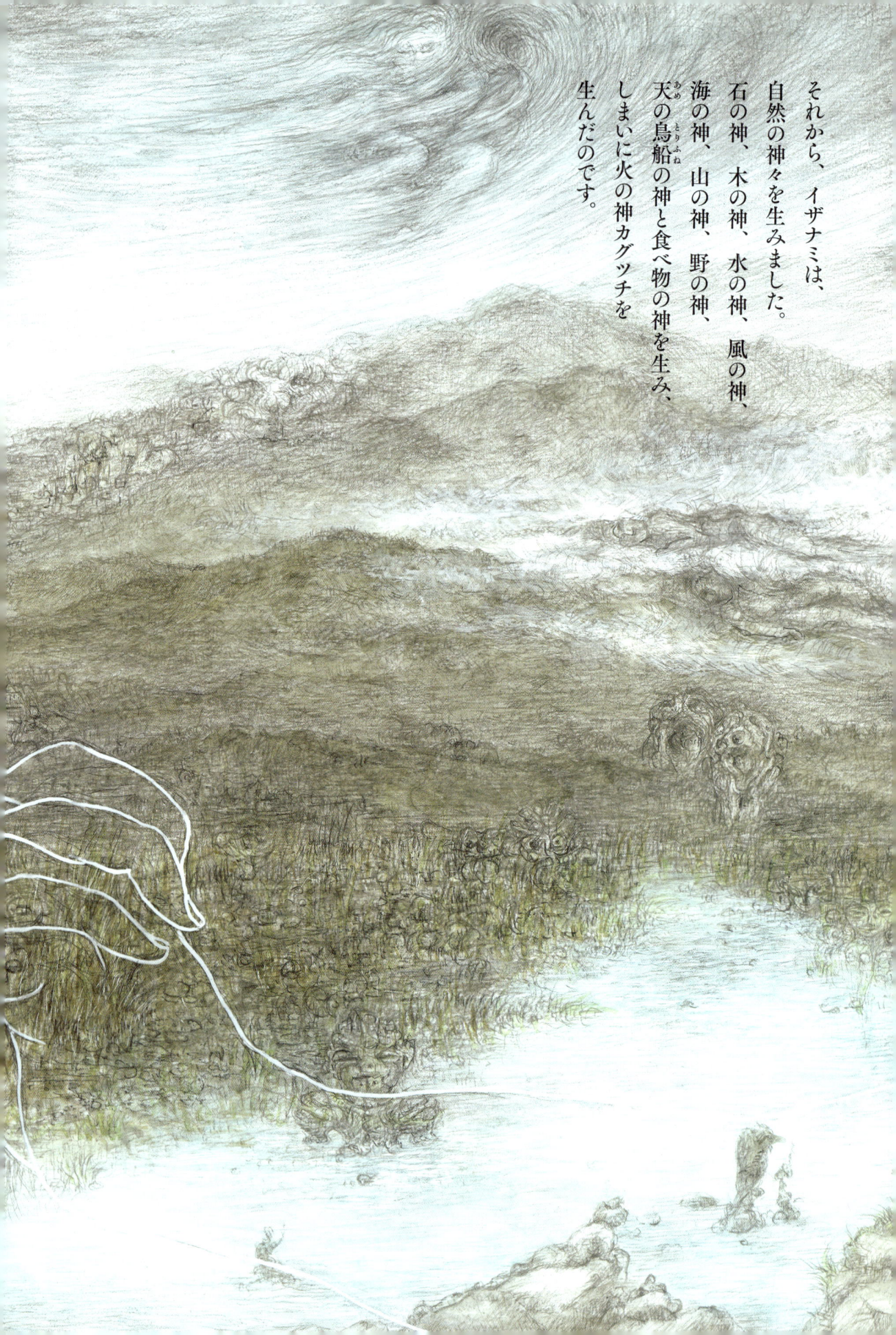

それから、イザナミは、自然の神々を生みました。石の神、木の神、水の神、風の神、海の神、山の神、野の神、天の鳥船の神と食べ物の神を生み、しまいに火の神カグツチを生んだのです。

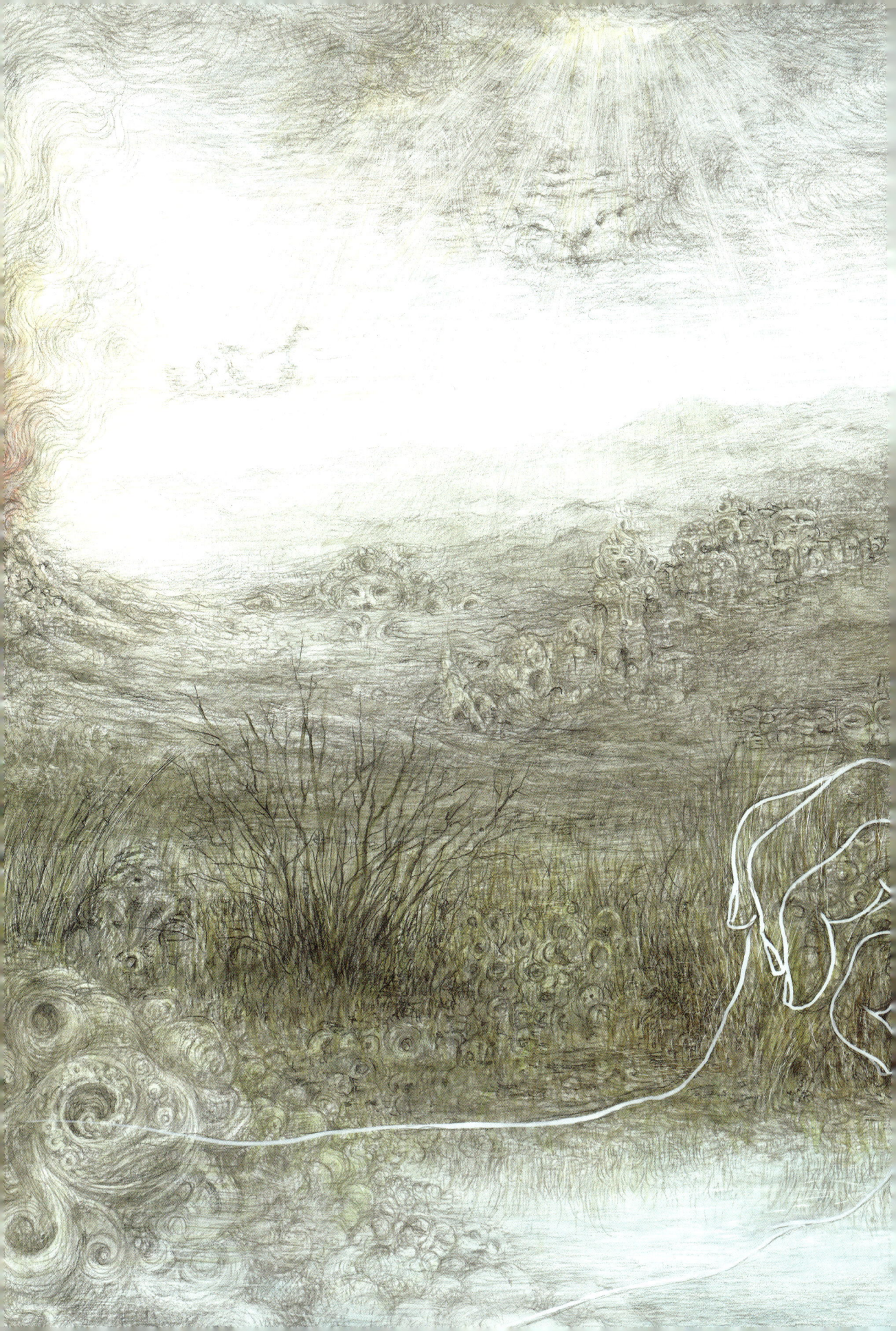

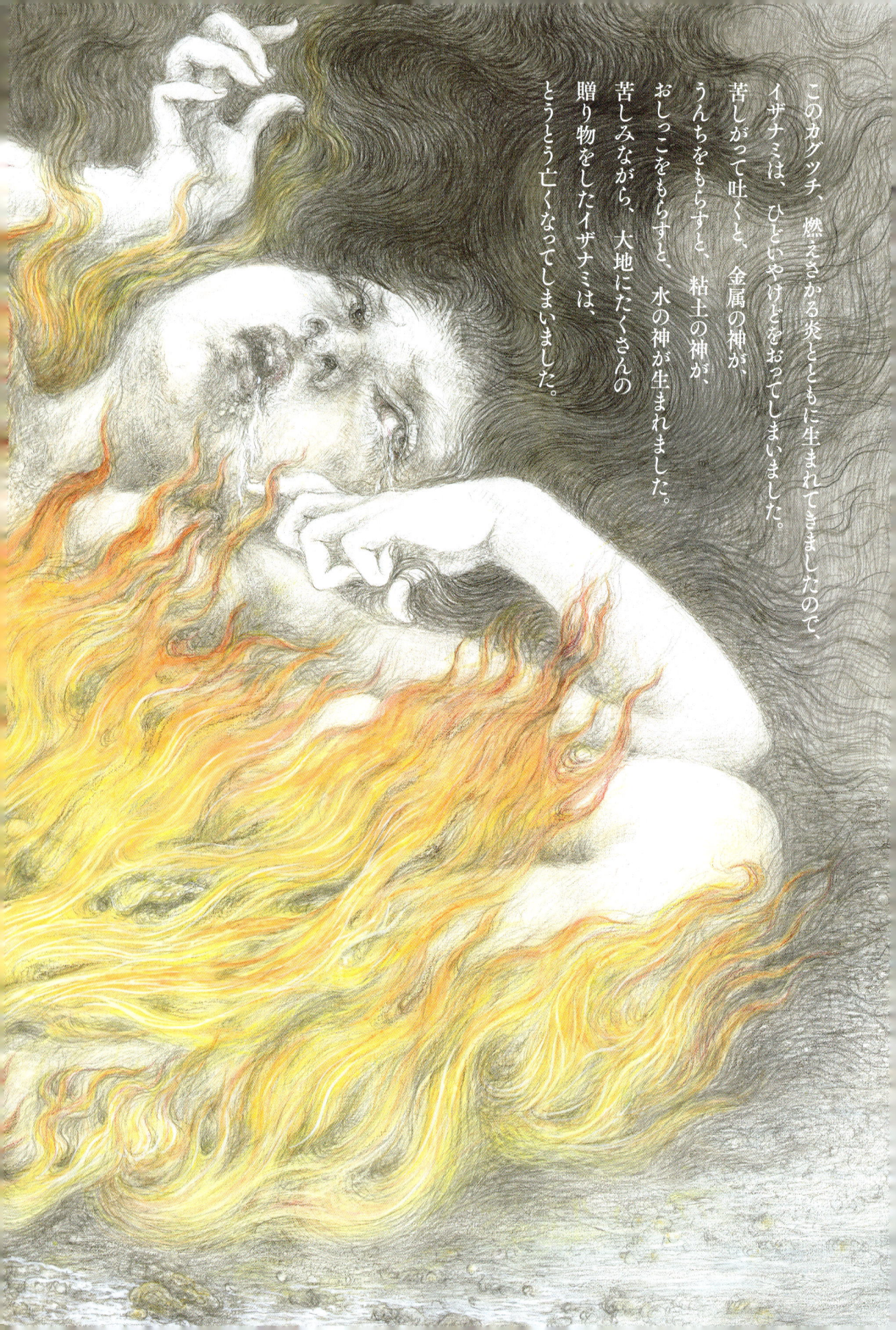

このカグツチ、燃えさかる炎とともに生まれてきましたので、イザナミは、ひどいやけどをおってしまいました。苦しがって吐くと、金属の神が、おしっこをもらすと、水の神が生まれました。苦しみながら、大地にたくさんの贈り物をしたイザナミは、とうとう亡くなってしまいました。

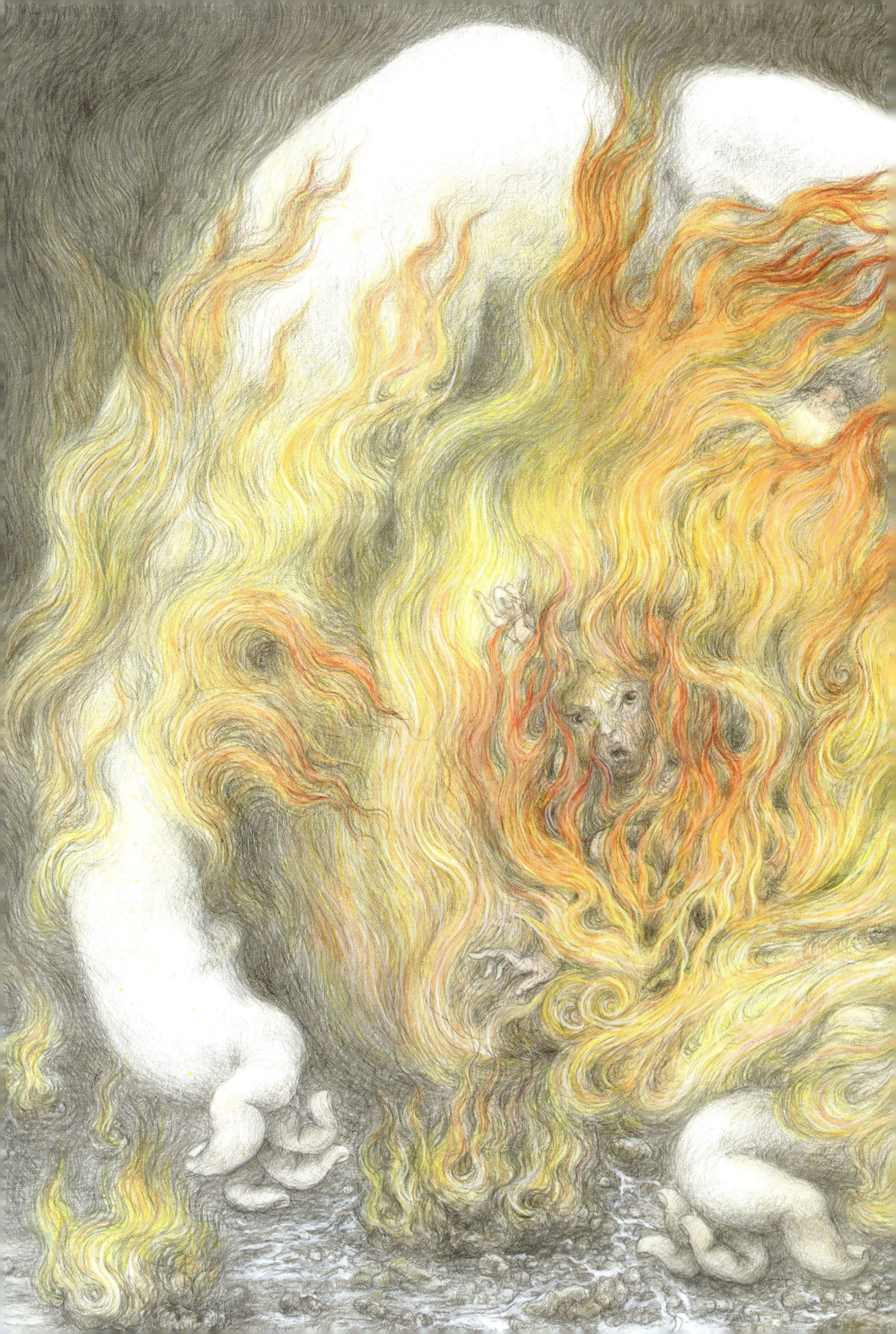

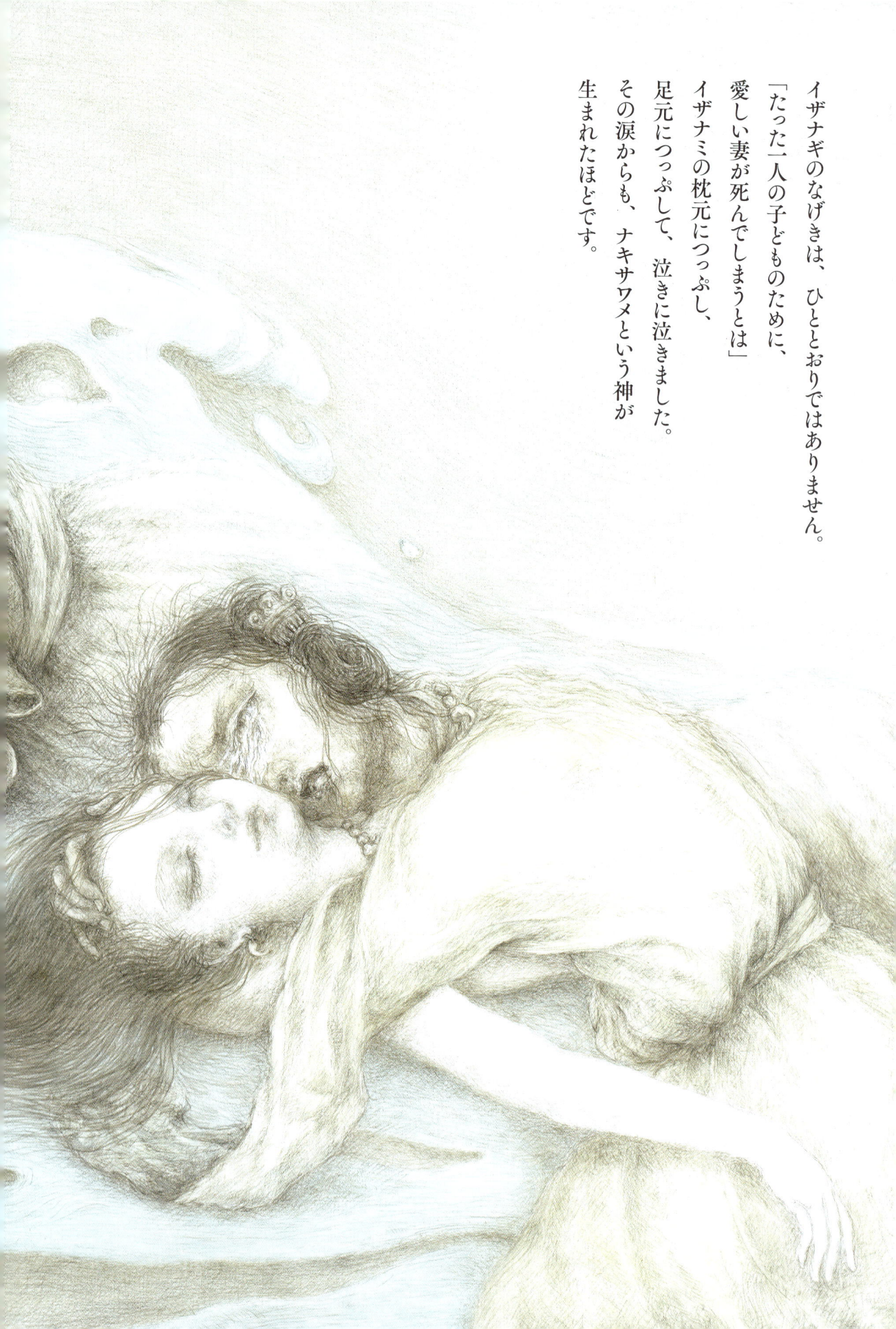

イザナギのなげきは、ひととおりではありません。
「たった一人の子どものために、愛しい妻が死んでしまうとは」
イザナミの枕元につっぷし、足元につっぷして、泣きに泣きました。
その涙からも、ナキサワメという神が生まれたほどです。

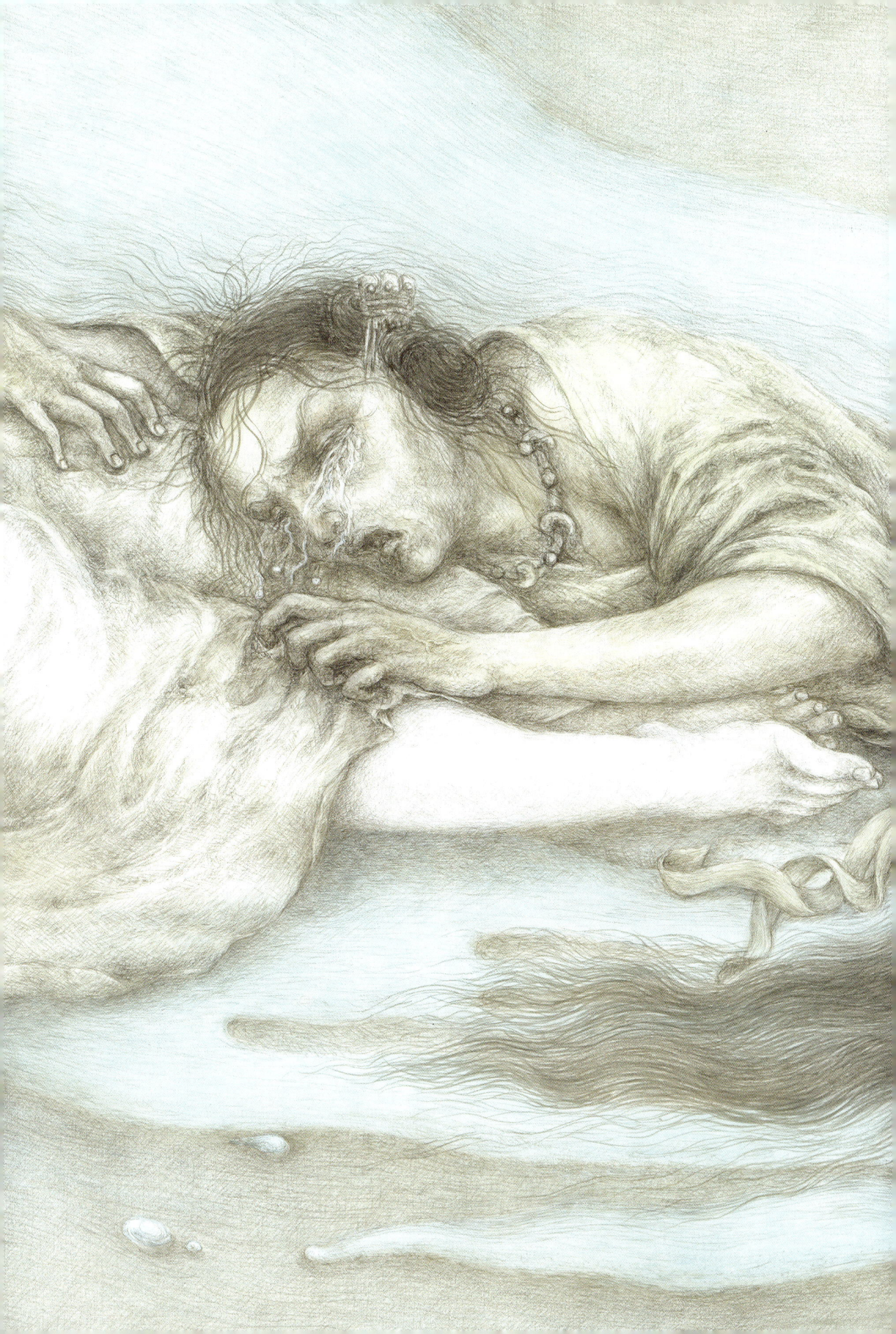

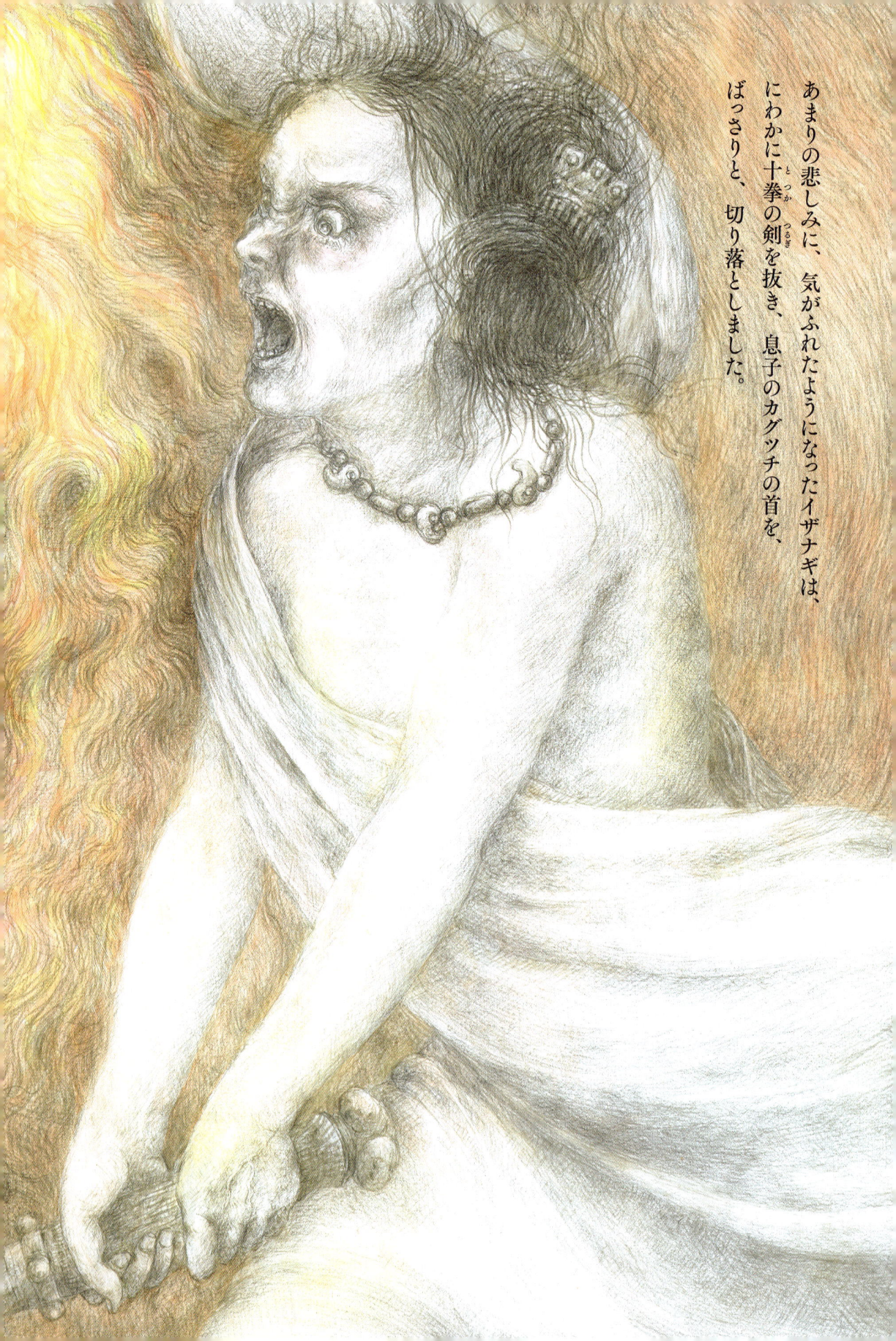

あまりの悲しみに、気がふれたようになったイザナギは、にわかに十拳の剣を抜き、息子のカグツチの首を、ばっさりと、切り落としました。

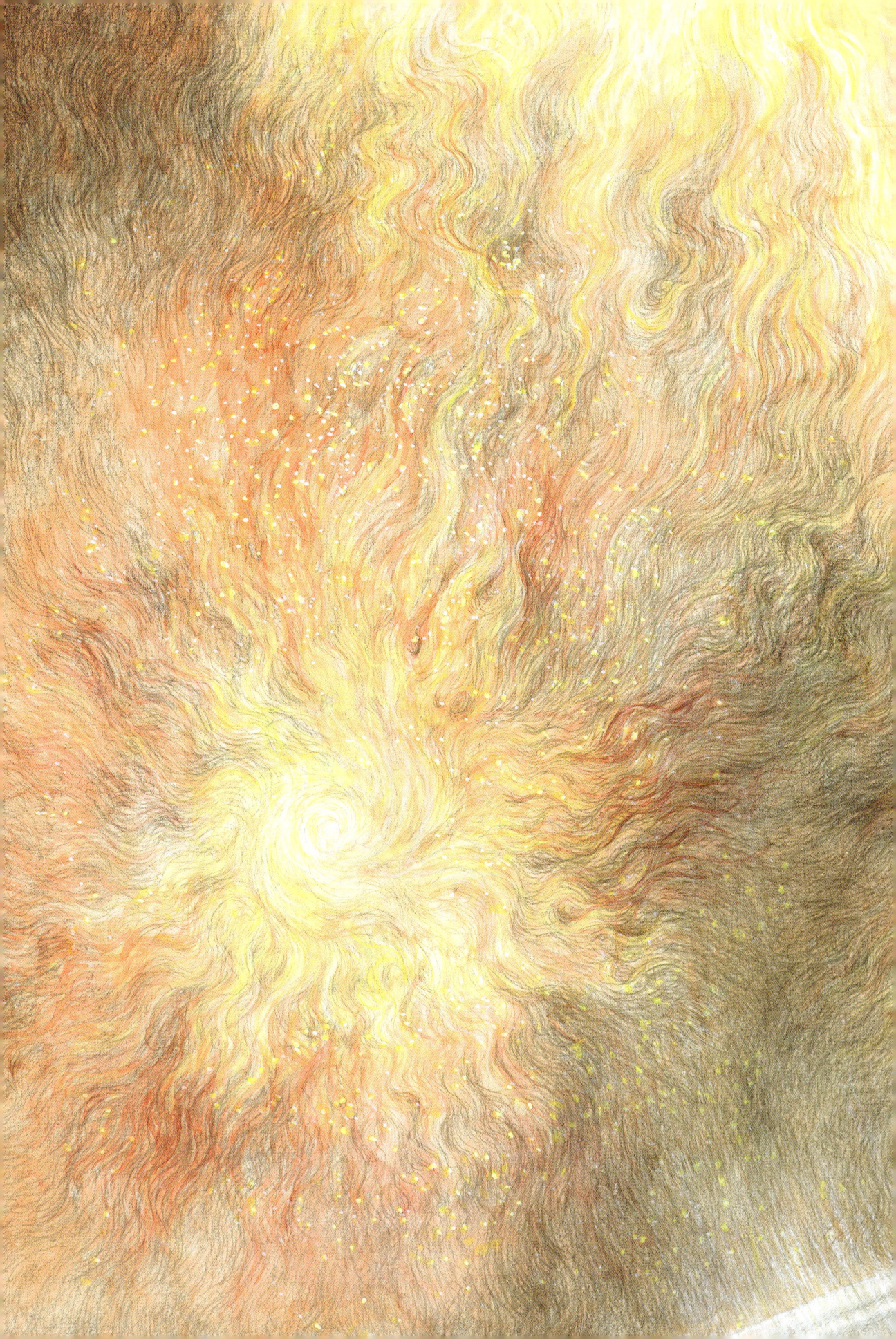

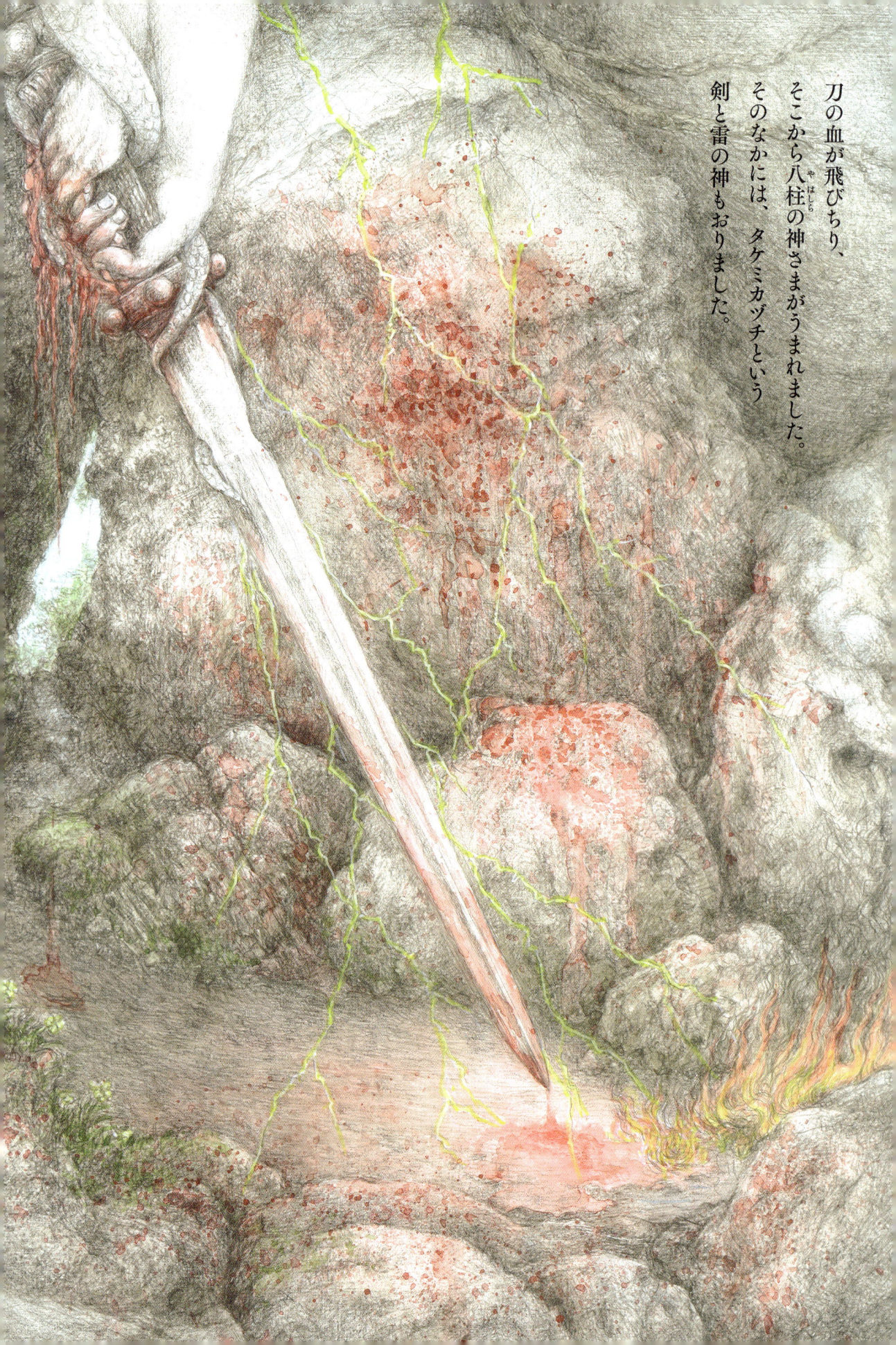

刀の血が飛びちり、そこから八柱の神さまがうまれました。そのなかには、タケミカヅチという剣と雷の神もおりました。

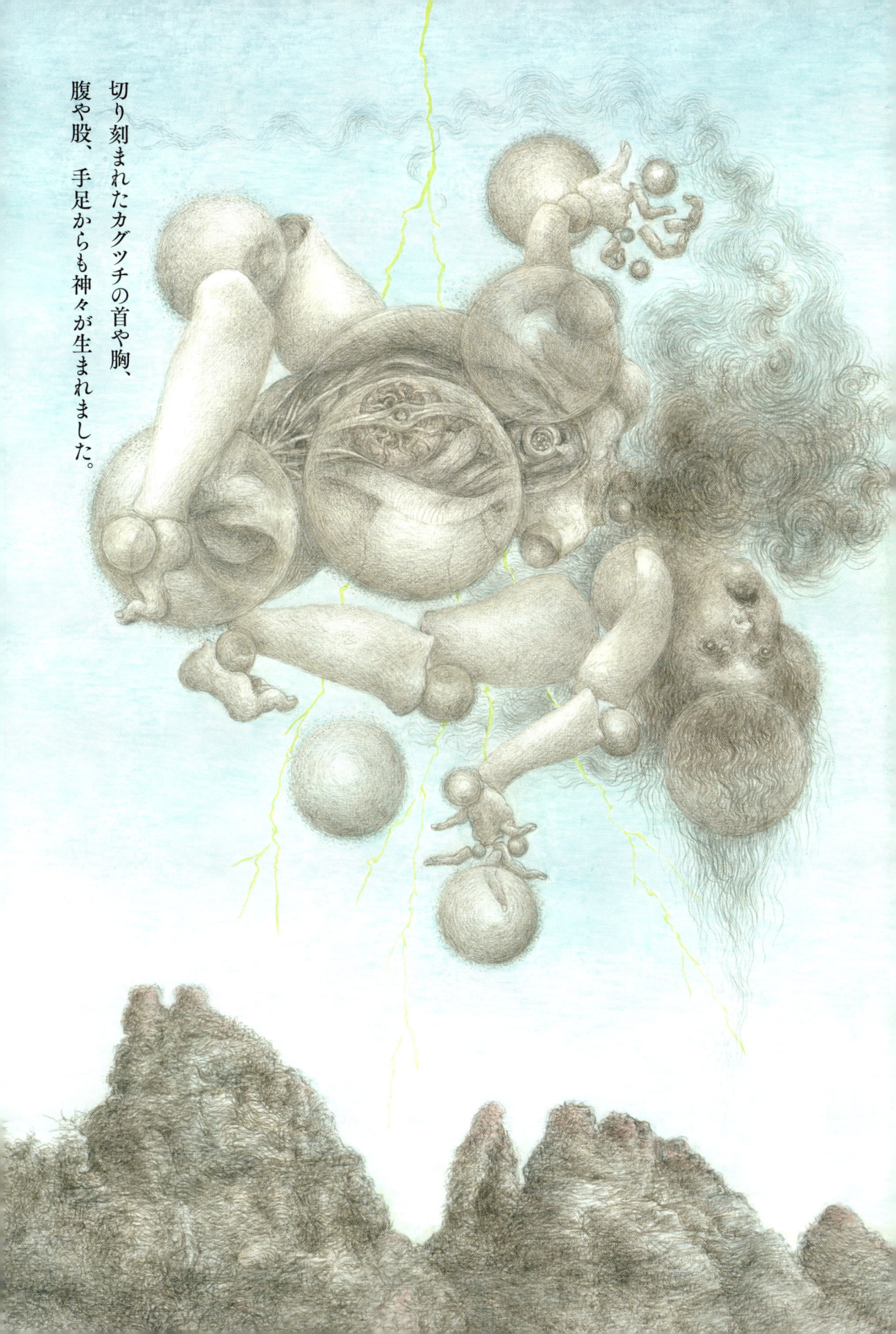

切り刻まれたカグツチの首や胸、腹や股、手足からも神々が生まれました。

イザナミのなきがらは、国と国の境の山に葬られました。
あきらめきれないイザナギは、イザナミを追って、死者のすむ黄泉の国へと、むかいました。
ようやくたどりついたものの、イザナミは、戸を開けてくれません。
イザナギは、心をこめて語りかけました。
「愛しいイザナミよ。おまえとともに作ろうとした国は、まだ、できあがっていない。さあ、わたしといっしょに、帰ろうではないか」
「ああ、どうしてもっと早くきてくださらなかったのです。黄泉の国のかまどで煮炊きしたものを、食べてしまいました。もどりたくても、もう、もどれないのです」
「そんなことをいわずに、どうかいっしょに帰っておくれ」
「それでは、黄泉の国の神さまに、お願いしてみましょう。けれども、一つだけ、お約束ください。いい、というまで、ぜったいに、わたしをごらんにならないでくださいね」

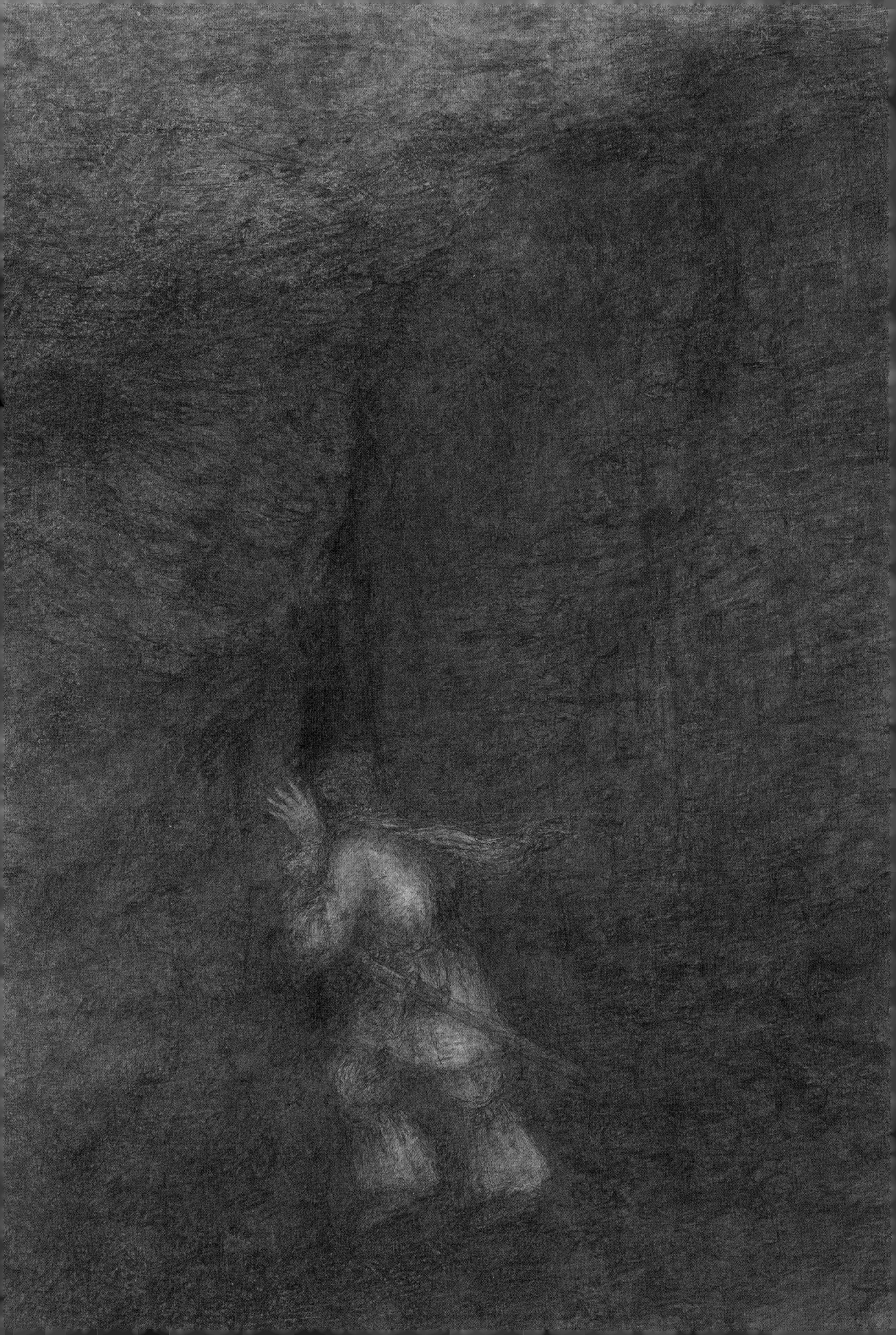

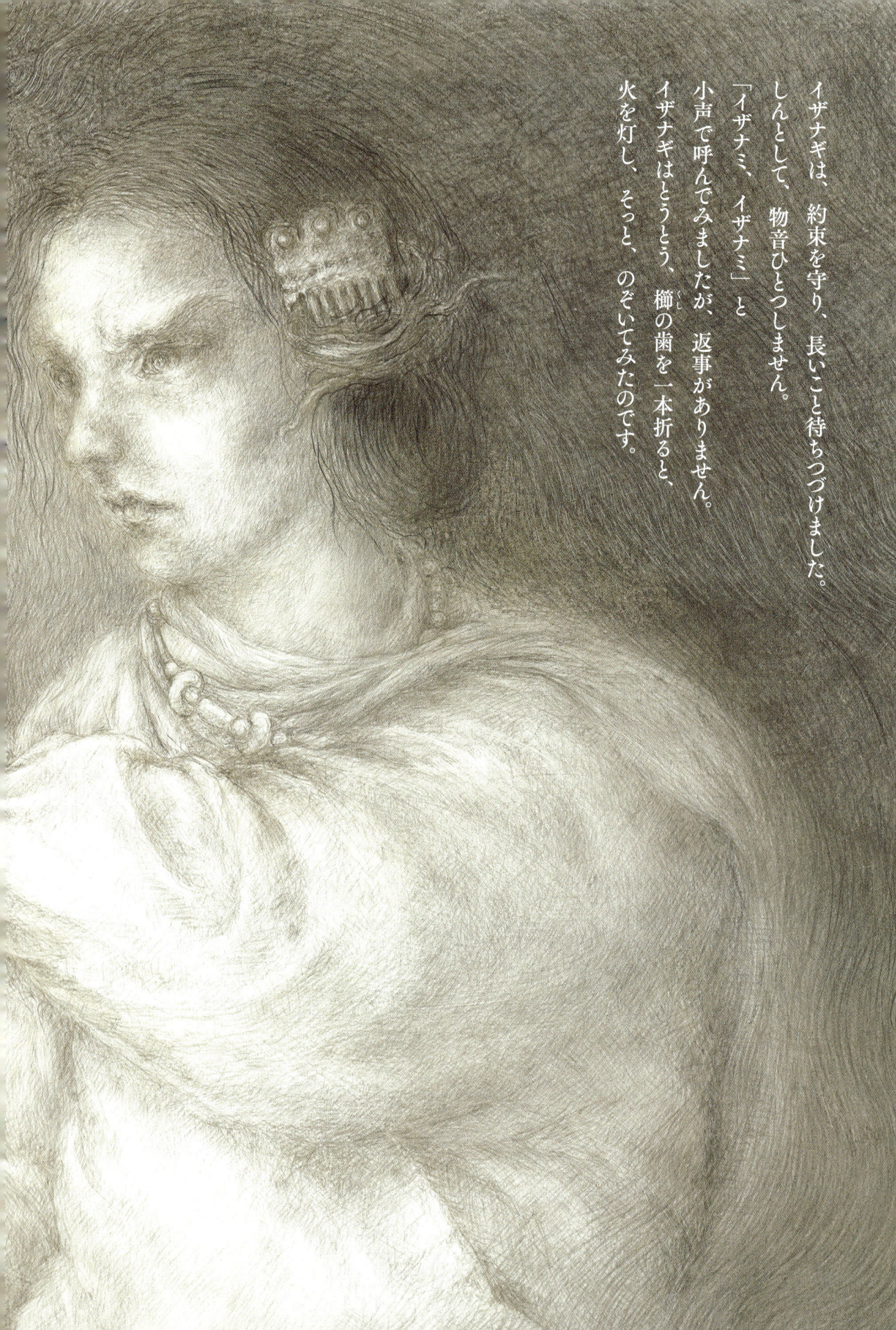

イザナギは、約束を守り、長いこと待ちつづけました。
しんとして、物音ひとつしません。
「イザナミ、イザナミ」と小声で呼んでみましたが、返事がありません。
イザナギはとうとう、櫛の歯を一本折ると、火を灯し、そっと、のぞいてみたのです。

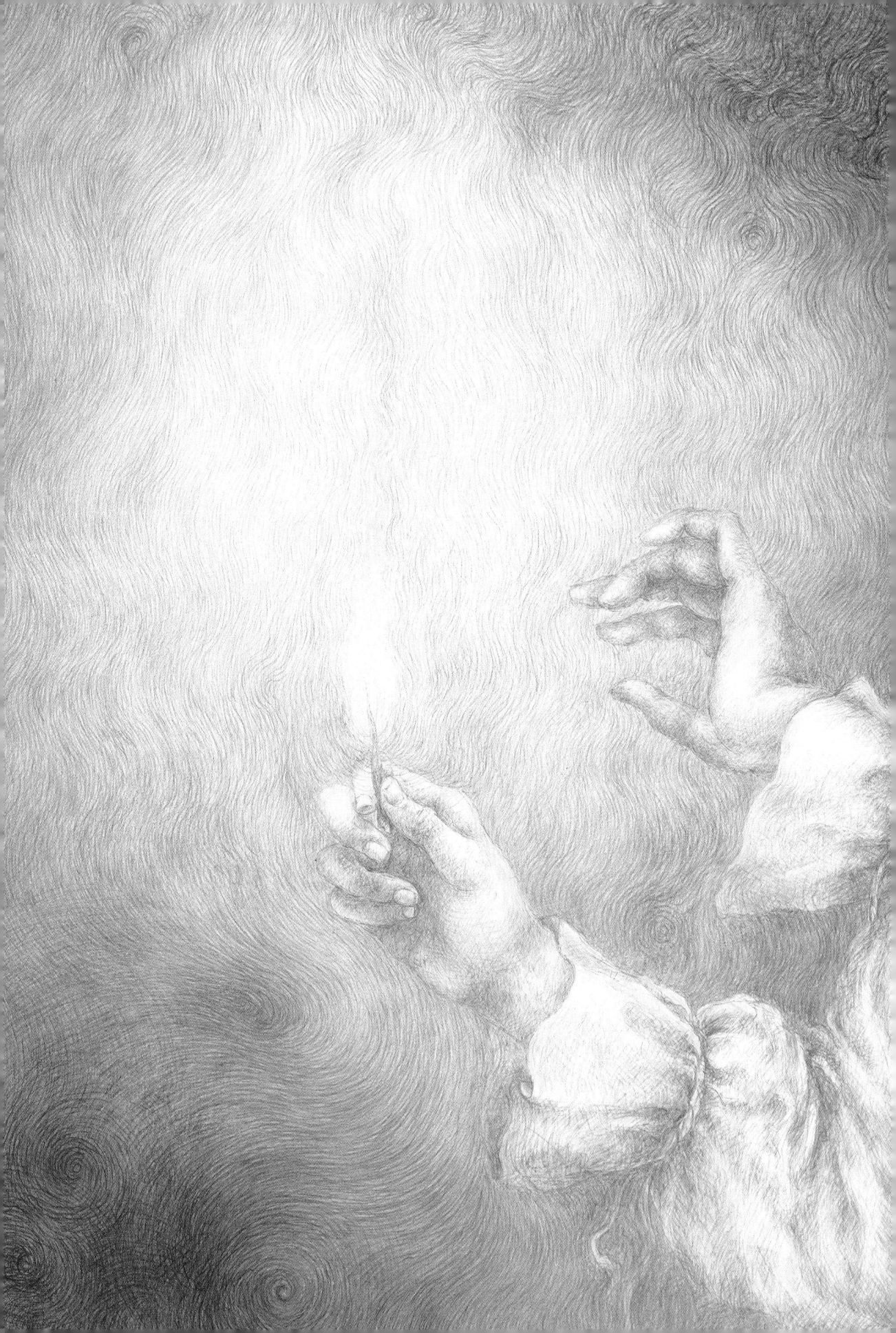

「う、うわあああっ」
なんということでしょう。
愛しいイザナミの体には、
うじ虫がたかり、はいまわり、
頭には大雷、胸には火雷、
お腹には黒雷、股には析雷、
左手に若雷、右手に土雷、
左足に鳴雷、右足に伏雷、
あわせて八くさの雷が、
蛇のようにとぐろを巻き、
のたくり、
うごめいているのでした。

イザナギは、おもわず逃げだしました。
後ろから、イザナミの声が、雷鳴のように轟いてきました。
「よくもう、このわたしに恥をかかせたなぁ」
振りかえると、醜い女たちが、わらわらと追いかけてきます。
黄泉醜女です。
イザナギは、走りながら、みづらから髪飾りをとって、醜女たちに投げつけました。

髪飾りは山ぶどうのつるになり、
みるみる、たわわに実をつけました。
醜女たちは夢中になって食べましたが、
食いつくすと、また追いかけてきました。

イザナギは、走りながら、こんどは、櫛の歯を折って投げつけました。すると、地面からにょきにょきと、無数の竹の子がはえてきました。醜女たちは夢中になって食べましたが、食いつくすと、また追いかけてくるのです。

やがて、おそろしい地響きが近づいてきました。
イザナミに命じられた八くさの雷の神々が、
黄泉の国の大軍隊をひきいて、やってきたのです。
追手は、もうすぐそこまで、せまっています。
イザナギは、十拳の剣を抜き、
後ろ手に振りまわしながら、逃げました。

ようやく、黄泉ひら坂のふもとにたどりつくと、一本の木が生えていました。
イザナギは、その実を三個もぎとり、兵士たちにむけて、かかげました。
すると、兵士たちはみな、闇に吸いこまれるように、退散していったのです。
それは、魔を祓う桃の実でした。

それでもまだ、イザナミが追いかけてきます。
イザナギは、力を振りしぼって、巨大な岩を押しました。
岩はごろりと転がって、黄泉ひら坂をふさぎました。
イザナミが、じだんだ踏んで叫びました。
「ああ、くやしい。愛しい夫が、こんなことをするなんて。
わたしは、きょうから、あなたの大地の民を、

一日に千人、くびり殺しましょう」
すると、イザナギが、いいかえしました。
「愛しい妻が、なんというおそろしいことを。
それなら、わたしは、一日に千五百の産屋をたてよう」
そのときから、一日に千人が死ぬと、千五百人が生まれ、
人間が増えるようになったのです。

黄泉の国からもどってきたイザナギは、
死の国のケガレに、まみれていました。
そこで、日向の橘へ行き、海の水で身をすすぐと、
たくさんの神さまが生まれました。
しまいに、太陽の神アマテラスと、月の神ツクヨミ、
荒ぶる神スサノオも生まれたのですが、
そのお話は、またこんど。
きょうのところは、これでおしまい。

「絵本古事記」は、古事記の深層にある神話的な心の世界、古代的な感性を、芸術家の直感により、いまの時代によみがえらせようとする試みです。

❖

寮美千子（りょう みちこ）

一九五五年、東京に生まれる。一九八六年、毎日童話新人賞受賞。二〇〇五年、泉鏡花文学賞受賞。童話、小説、詩、戯曲と多様な表現形態を持ち、題材も天文学から先住民文化まで幅広い。二〇〇六年、奈良移住をきっかけに日本の古典に興味を持ち、絵巻絵本『空飛ぶ鉢　国宝信貴山縁起絵巻より』『生まれかわり　東大寺大仏縁起絵巻より』『祈りのちから　東大寺大仏縁起絵巻より』を企画制作。朗読ユニット「勾玉天龍座」を結成、古事記の朗読奉納を行っている。「絵本古事記」は本作が１冊目。

山本じん（やまもと じん）

一九五〇年、岡山県早島町に生まれる。画家、造形作家。一九八〇年の初個展以来東京を中心に個展、グループ展を多数開催する。一九九五年頃より、「銀筆」による制作を始め、纏足をテーマにした連作ドローイング「Golden Lily」「Phoenix Treasure」、祈りをテーマにした「Pray」、「Petit amour」を制作発表。二〇〇四年、東京都現代美術館で開催された「球体関節人形展」に人形と絵画で参加。また、映画、舞踏ほかイベントの美術、人形コンクールの審査員等も務める。

絵本古事記
よみがえり
イザナギとイザナミ

二〇一五年十一月十六日初版第一刷印刷
二〇一五年十一月二十三日初版第一刷発行

企画・文　　寮美千子
画　　　　　山本じん
編集　　　　清水範之
発行者　　　佐藤今朝夫
発行所　　　株式会社国書刊行会

〒174-0056
東京都板橋区志村1-13-15
電話03-5970-7421
ファクシミリ03-5970-7427
URL : http://www.kokusho.co.jp
E-mail : sales@kokusho.co.jp

造本・装訂　　山田英春
印刷　　　　　株式会社シーフォース
製本所　　　　株式会社ブックアート

ISBN978-4-336-05924-6 C0071

乱丁・落丁本は送料小社負担でお取り替え致します。